이상원미술관 관객 참여 전시프로젝트
#쓸데없이아이처럼 ② with 정정엽

나의 작업실 변천사 1985~2017

2018. 6. 26 ~ 9. 2

정정엽 작가의 〈나의 작업실 변천사 1985~2017〉와 관객 참여 전시
#쓸데없이아이처럼 〈나의 집 변천사〉

신혜영 이상원미술관 큐레이터

미술의 무력함
아이를 거실에 앉혀놓고 뒤돌아 작업
한참 뒤 돌아보니 입속에 우물우물
꺼내보니 까맣던 지우개 하얗게 변해있다
작업복에 '전쟁중지'를 써서 일 년 동안 걸어 놓는다
캔바스 100호 30개를 둘 곳 없음
먼 곳의 이야기와 내 안의 충돌들
엄마가 돌아가셨다
집값 갚느라 채취생활
계획을 세우지 않아도
일과 놀이가 알아서 굴러가지만
마음은 언제나 널을 뛴다
갱년기도 오락가락
이제 다시는 바다를 그냥 바라볼 수 없게 되었다
모두 자기 삶을 견딘다
그리고 인간사 진퇴양난 다시 한번 느끼고
촛불이 시작되고

-정정엽, 나의 작업실 변천사 텍스트 중에서-

〈나의 작업실 변천사〉는 1985년부터 2017년에 이르는 기간 동안 작업실의 변화를 중심으로 제작한 그림과 글이다. 정정엽 작가는 가로 41cm 세로 58cm의 반투명 종이 한 장에 1년의 기억을 담았다. 이 드로잉은 2005년에 제작되기 시작했다. 따라서 1985년의 기록에서부터 2004년의 기록은 2005년의 시점에서 기억에 의해 소환되어 그려진 것이다. 이후 2005년부터 2017년까지는 매해의 기록이 차곡차곡 쌓인 것이다.
검정색과 붉은색 잉크로만 그려진 드로잉을 보면서 얼마나 많은 일들과 생각들이 표현되지 않은 채 숨겨져 있을지 헤아려보았다. 그러나 결국 헤아릴 수 없었다. 표현되어진 것 보다 표현되지 않았던 것들의 밀도가 압도적으로 다가왔다. 드로잉에는 예측할 수 없었던, 어느 순간 지나가 버린, 잊히기도 한 삶에 대한 여운을 간직한 최소한의 흔적만 남아 있는 듯했다.
압축된 33장의 기록-33년의 기록이다-은 작품 제작과 관련된 내용 이외에 사회 변화와 개인사가 언급되어 '특별하다'라는 생각을 갖기 보다는 '친근하다'고 여겨졌다. 미술대학을 졸업한 이후 작가의 길로 들어선 한 개인의 사회적·정치적 지향이 예술가라는 정체성과 만나 구체적인 삶으로 구현되는 과정을 엿보는 것 같았다. 드로잉의 내용에는 작업의 변화, 사회 현상, 가족을 이루거나 떠나보내는 사건, 전시회와 활동, 15번의 이사, 정착의 기쁨, 인생에 대한 통찰 등이 담겨 있다.

작업실 변천사를 통해 작가가 공동체의 삶 속에서 시민으로서, 특히 여성으로 존재하는 삶에 대해 비판적인 의식을 지니고 적극적인 참여를 시도해 왔다는 것을 확인할 수 있었다. 작가는 전시 기획자가 되기도 하였고 한국 현대미술을 기록하는 프로젝트를 위해 조력자 역할을 수행했다. 정해진 틀에 매이기보다는 주어지는 상황에 대해 창의적이고 지성적으로 활동했다. 캔버스 위에 그림으로 표현하는 창작뿐 아니라 자신의 삶을 주체적으로 디자인해 가는 한 사람을 볼 수 있었다.

정정엽 작가의 〈나의 작업실 변천사〉는 꾸밈없고 소박한 것이 특징이다. 욕심 부리지 않고 툭툭 써내려간 1년 단위의 그림일기와 같다. 관람객은 정정엽 작가의 〈나의 작업실 변천사〉 드로잉을 보면서 본격적인 예술작품을 보는 것과는 또 다른 공감과 위로를 경험하게 될 것이라고 생각한다.

이상원미술관의 관객 참여 전시인 #쓸데없이아이처럼 두 번째 프로젝트인 정정엽 작가의 〈나의 작업실 변천사 1985~2017〉에는 표지 포함 34점의 드로잉과 작가 활동 초기부터 최근까지 작업한 회화 작품 중 일부가 전시된다. 그리고 같은 공간에서 〈나의 집 변천사〉라는 제목의 관객 참여 전시가 동시에 진행될 예정이다. 작가가 먼저 그린 편안하고 자유로운 형식을 본보기로 하여 사람들은 자신의 삶의 변천사를 그려볼 수 있을 것이다. 전시장에 전시된 참여자들의 〈나의 집 변천사〉는 얼굴도 이름도 모르는 다른 방문객들과 나누어 질 것이다.

관객 참여작을 통해 개인들의 개성적인 감정과 생각이 표현되리라 확신한다. 표현되지 않았기에 존재하지 않은 듯이 여겨졌던 삶의 다양한 이야기들이 펼쳐질 것이다. 전시장에는 자율적이며, 도달해야 할 목표가 없고 참견이나 평가가 없는 표현의 과정과 결과물이 들어차게 될 텐데 그 과정과 결과물의 집적은 은은한 감동을 일으킨다. 이 프로젝트에서 예술가의 작품은 참여자로서 관람객들이 표현하게 될 예술적 행위의 견인차 역할을 한다. 예술가는 창작하는 위치에서 향유하는 위치로, 관람객은 향유하는 위치에서 창작하는 위치로 잠시 자리바꿈을 한다. 예술이라는 매개체를 통해서이다. 반문이 필요 없으나 간혹 회의감을 일으키는 예술에 대한 의미를 깨닫게 되는 순간이다. 물론, 어떤 것이 살아 숨 쉬는 현장에서는 그것이 예술인지 아닌지의 정의는 중요하게 여겨지지 않는다.

나의 작업실 변천사 1985~2017

나의 작업실 변천사 1985~2017 (총 33점의 드로잉), 정정엽
41x58cm , 33점, 트레싱지 위에 잉크, 2005~2017 제작

작가노트

이 작품은 작가가 서울에서 시작해 지역으로 이주해 가는 33년의 작업실 변천과정을 글과 그림으로 기록한 것이다. 작가의 가장 구체적 현장인 작업실을 통해 작가의 일상과 작업의 발생과정을 실감나게 들여다 볼 수 있다.

1985년부터 2017년까지 1년을 1장의 글과 그림으로 압축한 33장의 드로잉을 따라가다 보면 한 젊은 여성예술가가 한국사회 속에서 어떻게 고군분투하며 작업을 이어갔는지 추적할 수 있다. 장소의 기억으로 시간을 불러내어 그 곳에서 발생한 삶과 예술의 관계를 살펴볼 수 있다.

이 작업의 시작은 2005년 오아시스 프로젝트와 'Squat' 활동을 같이 하면서 시작되었다. 동숭동에 있는 한국문화예술위원회 소속의 어느 빈 건물을 한 달 동안 점거해 일주일 동안 머물면서 작업한 것이다. 대학을 졸업한 해인 1985년부터 매 해 그 공간에서 일어난 핵심적인 일을 한 장의 드로잉으로 완성, 벽에 붙여 나갔다. 33년 동안 15번의 이사과정은 대부분 작가의 창작 동기와 상관없이 이루어진 것이다. 이러한 작업실 이동 경로 속에서 공간이 작가의 생활에 미치는 영향, 사회와 관계 맺기, 창작의 고민 등이 포함되어 있다. 작업실이 개인 언어의 산실에 머무르지 않고 광장의 언어와 충돌, 교환하면서 어떻게 새로운 창작에너지가 생성될 수 있는지 탐색해 볼 수 있다. 반투명지에 그리게 된 것은 한 장씩 벽에 붙여 나갈 때 장소의 현장성을 살리기 위해서였다. 그 때 이후 매년 한 장씩 더해져 지금까지 이어오고 있다.

History of My Workroom Transition 1985~2017, Jung Jungyeob
41x58cm, A total of 33 drawings, ink on tracing paper, 2005~2017

Artist's Note

This is a story about a workroom transition history of an artist moved by her own existentialism. By writing and drawing, the artist has recorded the thirty-three years long process of fifteen times moves starting from Seoul. Realistic looking into the artist's ordinary life and developing process of artworks is possible through the recording of the very specific site: workroom. We trace an young woman artist how she has continued and struggled her works in Korean society, as we follow 33 drawings capturing her history from 1985 to 2017 with texts and pictures in one sheet of paper per year. By recalling the time with memories of spaces, we observe relationships between life and art happened in there.

The work started with joining a 'Squat' activity by 'Oasis Project' in 2005. During a week stay in the middle of a month squatting of an empty building belong to Arts Council Korea in Dongsung-dong, the work had been done. On the wall of the building, she started to put drawings one by one which show essential events year after year since 1985. There has been almost no artist's creative intention involved when she has to move her workroom 15 times during 32 years. Monopoly on space by capitalism, make relationships with society, and agony in creation are revealed in the trajectory of her workrooms. How the new creative energy can be generated is explored, by not remaining the idea that the workroom is a cradle of idiolect, but suggesting that it shows collisions and exchanges with dialect at plaza. To emphasize a sense of immediacy, she used transparent sheets. Since then, the drawings have been added one by one every year.

나의 작업실 변천사 1985~2017
정정엽

History of My Workroom Transition 1985~2017
Jung Jungyeob

나의 작업실 변천사
1985 ~ 2017

정 정엽

1985 첫 작업실 - 서울 혜화동 작업실 1년

졸업과 동시에
작업실겸 화실문을 연다.
집에서 결혼자금을 미리?받아내
보증금 300만원에 월세 30만원.
그 첫 달, 낮과 밤을 가르쳐
총수입 30만원을 그대로
집주인께 바치고....

삶과 미술에 대한 고민
오랜 질문 끝에 산그림? 산미술? 지향
미술동인 '두렁'에 가입. '터' 그룹 결성
낮에는 걸게 그림, 두렁의 작업실이 되고
저녁에는 학생들을 가르치고
다시 밤, 열띤 토론의 장소가 된다.
경찰 급습, 순찰 돌다 걸게 그림 보고 문을 닫아건다.
화실을 뒤지는 순간
학생들, 책과 전화번호부 등을
석고 상 밑에 숨긴다.
이틀 뒤 "한국 미술 20대의 힘 전"이
터지다.

1985 My first workroom - for a year in Hyehwa, Seoul

After my graduation of university,
I opened my workroom and atelier in one.
By three million won deposit and three hundred thousand won monthly rent,
which could be my marriage funds by my parents.
For the first month rent to an owner, I offered hundred thousand won whole that the money
I made by tutoring day and night.

After a long questioning, with agonies of life and art,
I joined an Minjung art(People's art) group 'Durung' aiming living painting or art.
Also established a group named 'Teo(ground)'
The place was kept turning into a workroom for drawing Geolgae(Hanging) Paintings and for
'Durung' during the day,
a classroom to teach students during the evening,
and a meeting room for enthusiastic debating during the night.
A police swoop, they locked the door as soon as they witness Geolgae(Hanging) Paintings
on patrol.
At that moment they were searching the atelier,
students, they hid books and phone books under plaster casts.
After two days, an event, 《1985, The Power of Korean Twenties》 exhibition was broken out.

Stop!
Labor repression!

1985年 첫 작업실 - 서울 혜화동 작업실 1년 ●

졸업과 동시에
작업실겸 화실문을 연다
집에서 결혼자금을 미리? 받아 내
보증금 300만원에 월세 30만원.
그 첫 달, 낮과 밤을 가르쳐
총수업 30만원을 그대로
집주인께 바치고…..

삶과 미술에 대한 고민 산미술?
오랜 질문 끝에 산그림? 지향
미술동인 '두렁'에 가입. '터'그룹 결성
낮에는 걸게그림, 두렁의 작업실이 되고
저녁에는 학생들을 가르치고
다시 밤, 열띤 토론의 장소가 된다.
경찰 급습 - 순찰돌다 걸게그림 보고 문을 닫아걸때
화실을 뒤지는 순간
학생들, 책과 전화번호부등을
삭고 상 밑에 숨긴다.
이틀 뒤 "한국미술 20대의 힘 전"이
터지다

힘

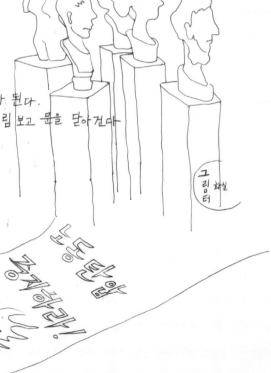

그림터 화실

1986 서대문작업실 1년

작업실도 수색의 대상
작업실·화실 서대문으로 옮기다.
화실은 모임의 장소–두렁·여성미술연구회·터그룹
작가들은 광장으로 간다.
명동 어디쯤에서
호루라기를 불던 미술교사

1986 Workroom in Seodaemun for a year

The workroom was on the surveillance list.
Hence, I moved the workroom, and the atelier, to Seodaemun.
The atelier is a place of meetings for 'Durung', 'the Women's Art Study Group(the Feminine
Fine Art Research Group)', and the art group 'Teo(ground)'.
Artists go to the agora.
An art teacher blowing the whistle somewhere in Myeongdong.

작업실도 수색의 대상

작업실 · 화실 서대문으로 옮기다

████████████████

화실은 모임의 장소 ─ 두렁 · 여성미술 연구회 · 터 그룹

작가들은 광장으로 간다

████ 명동 어디쯤에서

호루라기를 불던 미술교사

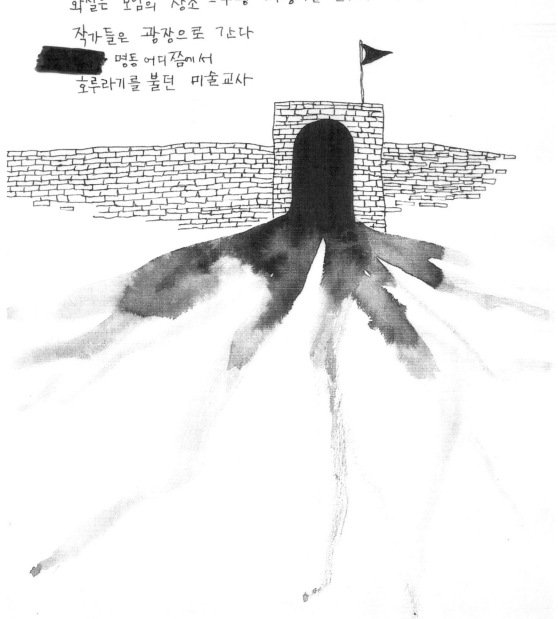

1987 인천시 부평공단 1년

깃발의 시대
캔바스……깃발이 되다.
6월 항쟁

'현장'을 찾아 화실 청산. 그 돈으로 자취방을 얻어 인천 부평공단으로 이사.
공장에 잠시 취직한다.
미술의 무력함

1987 One year in Bupyeong industrial area in Incheon

An age of flags.
Canvases became flags.
June Democracy Movement.

I closed the atelier to be in the "labour scene."
I moved to a room at Bupyeong industrial area in Incheon with the money for the atelier rent.
I temporarily took a job in a factory.
Powerlessness of art.

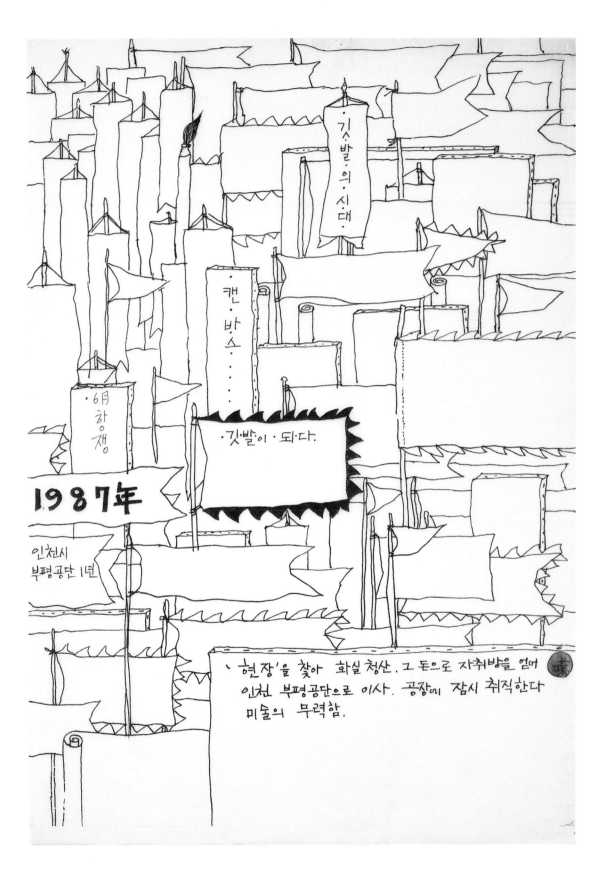

깃·발·의·시·대·

캔·바·스·‥‥‥

·6月
항
쟁

·깃·발·이·되·다·

1987年

인천시
부평공단 1번

'현장'을 찾아 화실 청산. 그 돈으로 자취방을 얻어
인천 부평공단으로 이사. 공장에 잠시 취직한다
미술의 무력함.

1988 서울 답십리 옥탑방 작업실

자취방을 정리하고
잠시 엄마집 옥탑방에 작업실을 마련
서울과 인천을 오가며 활동
긴 전철 구간
전철 안에서 목판을 팜
목판화 몇 개는 그렇게 제작됨
작업실 보증금은
노동문화 지원 단체에 출자

일손나눔이 인천미술패 '갯꽃'으로 발전(갯벌에 핀 꽃)

1988 Workroom in a rooftop room in Dapsimni, Seoul.

I temporarily stayed in a rooftop room of my mother's house
after I moved out of my rented room.
I worked traveling between Seoul and Incheon every day.
Along subway track for commuting.
I worked for woodcuts in the train.
Some of my woodcut works were done like this.
I invested the money for the house rent in a supporting community for labor culture.

'Ilsonnanum'(Sharing hands)' progressed to a group of artists in Incheon 'Gaetkkot'(Flowers on tidal mud flats)

1988 서울 답십리 옥탑방 작업실

자취방을 정리하고
잠시 엄마집 옥탑방에 작업실을 마련
서울과 인천을 오가며 활동
긴 전철 구간
전철안에서 목판을 팜

목판화 몇 개는 그렇게 제작됨
작업실 보증금은
노동문화 지원단체에 출자

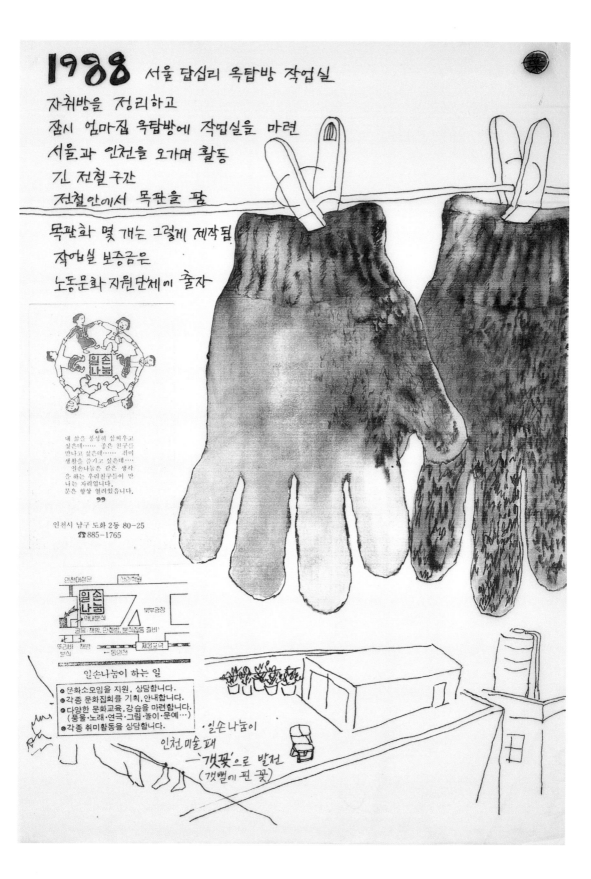

내 삶을 풍성히 살찌우고
싶은데…… 좋은 친구들
만나고 싶은데…… 취미
생활을 즐기고 싶은데……
일손나눔은 같은 생각
을 하는 우리친구들이 만
나는 자리입니다.
문은 항상 열려있읍니다.

인천시 남구 도화 2동 80-25
☎ 885-1765

일손나눔이 하는 일

● 문화소모임을 지원, 상담합니다.
● 각종 문화집회를 기획, 안내합니다.
● 다양한 문화교육, 강습을 마련합니다.
 (풍물·노래·연극·그림·놀이·문예…)
● 각종 취미활동을 상담합니다.

·일손 나눔이
인천 미술패
— '갯꽃'으로 발전
 (갯뻘의 핀 꽃)

1989 인천시 부평구 청천동 아파트 1칸

부평공단 입구
날마다 파업장이 늘어나고
파업일수는 길어지고
크리스마스
집으로 가지 못한 노동자들이
공단에 불을 밝힌다.
"여성과 현실"전 그림들을 들고가
세창물산-파업장에서 전시(김인순, 박영은, 정정엽)

결혼과 함께 인천으로 다시 이주
19평 아파트 방2칸 중 하나를 작업실로 쓴다.

1989 One unit of apartment in Bupyeong district, Incheon

The entrance of the Bupyeong industrial area.
The strike spreads to other companies,
and lasted longer.
It's Christmas.
Workers who could not returned to their hometown
turned on the light in factories.
There was an exhibition by bringing paintings into a strike site in Sechang corporation(with
Kim Insoon, Park Youngeun, Jung Jungyeob),
where those paintings once had been displayed in 《Women and Reality》exhibition.

As I married, I moved to Incheon again.
I took a room for my workroom in the 19-pyeong(62.7 square meters) apartment with two
rooms.

1989 인천시 부평구 청천동 아파트 1칸

＊부평공단 입구

날마다 파업장이 늘어나고
파업일수는 길어지고
크리스마스
집으로 가지 못한 노동자들이
공단에 불을 밝힌다
"여성과 현실"전 그림들을 들고가
세창물산 — 파업장에서 전시 (김인순, 박영은, 정정엽)

결혼과 함께 인천으로 다시 이주
19평 아파트 방 2칸중 하나를 작업실로 쓴다

1990 아파트작업실 2년차

아이가 태어남
지역탁아소에 아이를 맡기고

탁아소-새싹방
작업실-대동아파트 104호
인천지역미술 그룹 '갯꽃'
집으로-대동아파트 104호
동분서주

1990 The second year at the workroom in the apartment

I had a baby.
And I leave my baby in the care of a day nursery.

From a day nursery "Saessakbang(Room 'sprout')",
to my workroom at "unit 104, Daedong apartment",
to an art community 'Gaetkkot' in Incheon,
and to my home at "unit 104, Daedong apartment".
Busy myself.

1990 아파트작업실 2년차

아이가 태어남
지역탁아소에 아이를 맡기고

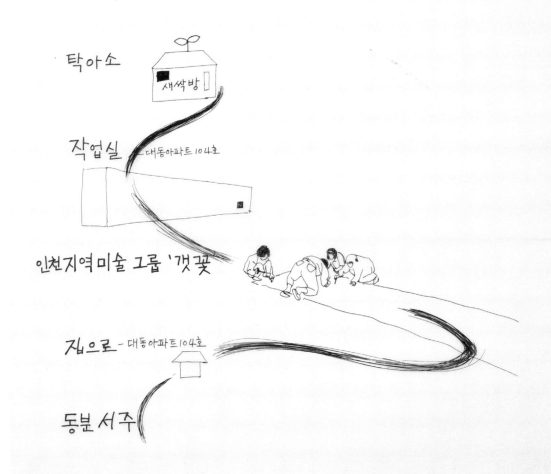

탁아소 — 새싹방

작업실 — 대동아파트 104호

인천지역미술 그룹 '갯꽃'

집으로 — 대동아파트 104호

동분 서주

1991 아파트 작업실3년차. 주안작업실(갯꽃)과 병행

아이를 거실에 앉혀놓고 뒤돌아 작업
한참 뒤 돌아보니 입속에 우물우물
꺼내보니 카맣던 지우개 하얗게 변해있다.

1991 The third year at the workroom in the apartment, in parallel with a workroom in Juan('Gaetkkot')

After a while of working sitting with my back against,
my baby was chewing something.
An white eraser coming out of the baby's mouth once it was black.

1991 아파트 작업실 3년차. 주안작업실과 병행 🔴
(갯꽃)

아이를 거실에 앉혀 놓고 뒤돌아 작업

한참 뒤 돌아보니 입속에 우물우물

깨내보니 카맣던 지우개 하얗게 변해있다

1992 인천시 부평구 백운 작업실

지역문화팀들이 돈을 합쳐
지하공간을 빌린다.
한쪽을 막아 미술 공동작업실
전시회도 한다.
지하에 꽃 핀 문화
자금난으로 1년 만에 문을 닫음

1992 A workroom at Baegun-dong, Bupyeong-gu, Incheon

A underground space was rented
by local cultural groups together.
We made a common workroom in one side by putting a wall
and did exhibitions in the other side.
Blossoming of culture underground.
But lasted only a year due to financial difficulties.

1992 인천시 부평구 백운 작업실

지역 문화팀들이 돈을 합쳐
지하공간을 빌린다
한쪽을 막아 미술공동작업실
전시회도 한다
지하에 꽃핀 문화
자금난으로 1년만에 문을 닫음.

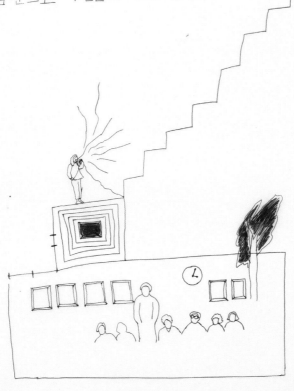

1993 인천시 부개동 작업실 1년차

친구와 2인 작업실을 연다. 반을 나눠쓴다.
3층. 20평. 보증금 천만 원에 월세 20만원
친구가 보증금 700만원. 내가 300만원(그 돈이 아직 살아 있다)
월세는 친구가 6만원. 내가 14만원을 낸다
간간히 일러스트를 한다.
작업실 출·퇴근
아이는 어린이집 출·퇴근
작업이
쌓인다.

1993 the first year of a workroom at Bugae-dong, Incheon

I shared a workroom in half and half with my friend.
20-pyeong on the third floor with ten million won deposit and two hundred thousand won monthly rent.
My friend contributed seven million, and I added three million(the money is still left).
For the rent, my friend and I split into sixty and a hundred forty thousand won, respectively.
From time to time, I do work for illustrations.
I commuted to the workroom
and my baby did to the day nursery.
Accumulation of my works.

1993 인천시 부개동 작업실 1년차

친구와 2인 작업실을 연다. 반을 나눠쓴다.
3층. 20평. 보증금 천만원에 구월세 20만원
친구가 보증금 700만원. 내가 300만원 (그 돈이 아직 살아 있다)
월세는 친구가 6만원. 내가 14만원을 낸다
간간히 일러스트를 한다
작업실 출·퇴근
아이는 어린이집 출·퇴근
작업이
쌓인다

1994 인천 부개동 작업실 2년차

그녀들이 웃는다.
1986년 김진숙 작업실을 시작으로 김인순 작업실→윤석남 작업실→박영숙(제3공간) 작업실을 전전하며
활동했던 여성미술연구회가 웃으며 해산한다.

인천과 서울을 오가던 전철생활도 잠시 휴식기를 갖는다.
작업실 출퇴근이 더 정확해진다.

1994 the second year of a workroom at Bugae-dong, Incheon

Women laugh.
On the laugh, we decide to dissolve "the Women's Art Study Group", in which we have
moved from the beginning at Kim Jinsook's workroom, to Yoon Seoknam's, and to Park
Youngsook's ("The third space").

There is a break time of the long distance commuting between Incheon and Seoul.
It is more punctual to commute between my home and my workroom.

1994 인천 부개동 작업실 2년차

그녀들이 웃는다
1986년 <u>김진숙 작업실</u>을 시작으로 <u>김인순 작업실</u> → <u>윤석남 작업실</u> →
<u>박영숙 (제3공간) 작업실</u>을 전전하며 활동했던 여성미술연구회가 웃으며 해산한다.

* 인천과 서울을 오가던 전철생활도 잠시 휴식기를 갖는다
작업실 출퇴근이 더 정확해 진다

1995 인천부개동 작업실 3년차

집주인이 월세를 5만원 올린다.
부평에 있던 살림집이 부천으로 이사
시외버스를 타고 출퇴근
온전한?작업실을 가진지 3년
졸업한지 10년
첫 개인전을 연다.

1995 the third year of a workroom at Bugae-dong, Incheon

The owner of the workroom raises the rent by fifty thousand won.
We moved our home to Bucheon from Bupyeong.
Commuting by intercity bus.
Three years since I had a "normal" workroom,
and ten years since I graduated,
I have my first solo exhibition.

1995 인천 부개동 작업실 3년차

집주인이 월세를 5만원 올린다
부평에 있던 살림집이 부천으로 이사
시외버스를 타고 출 퇴근
온전한? 작업실을 가진지 3년
졸업한지 10년
첫 개인전을 연다

1996 부천시 괴안동 아파트 상가 반지하 작업실 1년

주인이 작업실 월세 10만원을 더 올려
친구와 각자의 작업실 찾아보기로 결정
집과 가까운 부천, 아파트 상가 반지하 작업실로 이사
하루 8시간 작업의 리듬이 생긴다
시간의 축적-곡식 작업 시작
반지하 작업실 1년 만에 무릎이 상한다.

1996 A workroom in a semi-basement of apartment stores in Goean-dong, Bucheon

My friend and I decide to go separate ways and to find each of a workroom,
as the owner of the workroom raises the rent more by a hundred thousand won.

I move the workroom to a semi-basement of apartment stores in Bucheon closer to my
home.
I have my own rhythm of work.
Accumulation of time: Starting works about grains.
My knee damaged in a year of working in the semi-basement workroom.

1996 부천시 괴안동. 아파트상가 반지하작업실 1年.

주인이 작업실 월세 10만원 더 올려
친구와 각자의 작업실 찾아보기로 결정
집과 가까운 부천, 아파트 상가 반지하작업실로 이사
하루 8시간 작업의 리듬이 생긴다
시간을 축적 - 곡식 작업 시작
반지하작업실 1年만에 무릎이 상한다

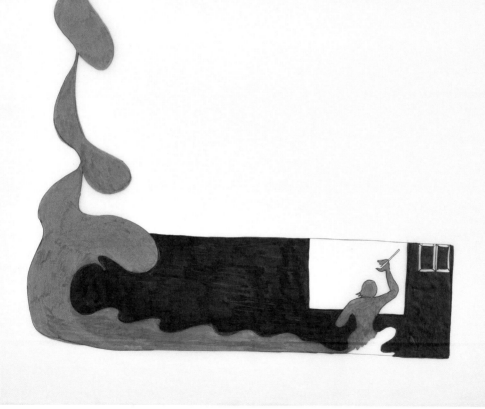

1997 부천시 괴안동 세탁소 2층 작업실 1년차

햇빛 잘 드는 2층 작업실 5m 그림을 그릴 수 있는 20평으로 이사
우여곡절 천 만원을 구해
2000에 10만원 월세
기쁨에 처음 오픈 파티를 한다.
친구들이 각자 음식 한 가지씩 가져와 축하해 준다.
잡채 1통. 김밥 20줄. 삼겹살 2근. 오징어 3마리....
그녀들의 넋두리
기쁜 우리 젊은 날.

1997 The first year in a workroom on the second floor of a laundry in Goean-dong, Bucheon

I move to a 20-pyeong workroom on the second floor where I can work on 5-meter-long
paintings with sunshine.
After many twists and turns, I raise ten million won. Adding up the money,
I have the workroom with twenty million won deposit and one hundred thousand won rent.
I am happy, I have an opening party for the first time.
Each of my friends brings a food to celebrate.
One bucket of japchae, twenty rolls of Gimbap, 2-geuns(1.2kg) of pork, 3 squids, and so on.
With her hard-luck story,
our happy and youthful days.

*japchae:
mixed dish of boiled bean threads, stir-fried vegetables, and shredded meat
*Gimbap:
made by rolling sticky rice in a piece of laver, with strips of crab meat, fish cakes, fried eggs,
spinach, carrots, cucumber and radish along the center, then cut into bite sizes

1997 부천시 괴안동 세탁소 2층 작업실 1년차

햇빛 잘 드는 2층 작업실 5m그림을 그릴수 있는 20평으로 이사
우여곡절 천만원을 구해
2000에 10만원 월세
기쁨에 처음 오픈 파티를 한다
친구들이 각자 음식 한가지씩 가져와 축하해 준다
잡채1통. 김밥20줄. 삼겹살2근. 오징어3마리....
그녀들의 넋두리
기쁜우리 젊은 날.

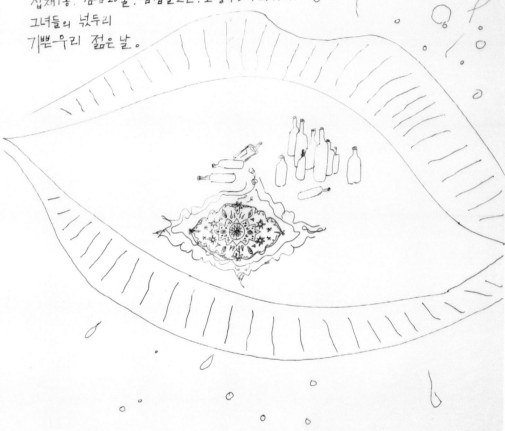

1998 부천 괴안동 세탁소 2층 작업실 2년차

쌓아놓은 곡식 작업으로
제 2회 개인전 '봇물'

1998 The second year in a workroom on the second floor of a laundry in Goean-dong,
Bucheon

I have my second solo exhibition 《Botmul(dam water)》
using a pile of my work about grains.

1998 부천 괴안동 세탁소 2층 작업실 2년차

쌍아놓은 곡식작업으로
제2회개인전 `봇물'

1999 세탁소 2층 작업실 3년차

고립된 30대 女들 자주 만나다.
여성미술그룹 '입김'
월 2회씩 만나 왈왈왈

1999 The third year in a workroom on the second floor of a laundry in Goean-dong, Bucheon

I meet isolated women in their 30s frequently.
It is a group of women artist, named 'Ipgim(breath)'
We regularly meet twice a month, chatting and chatting⋯

1999
세탁소 2층 작업실 3년차
고립된 30대 女들 자주 만나다
여성미술그룹 '입김'
월 2회씩 만나 왈왈 왈

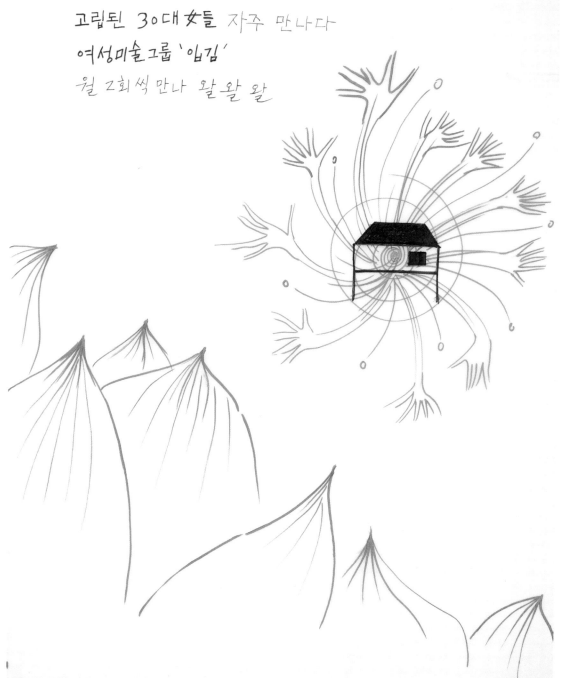

2000 부천시 괴안동 세탁소 2층 작업실 4년차

세 번째 개인전 준비
'입김'의 '아방궁 종묘접거 프로젝'을 위한 작품. 소품 제작 장소로 애용됨
밤
낮
없는
작업실
6개월을 준비한
종묘 점거 프로젝은
'전주이씨종친회'의 무력행동으로
무산되다.
와중 '팥' 개인전을 열고
작업실은 대책회의 장소로
밀레니엄의 해 2000년
가부장제의
한복판에
서다.

2000 The fourth year in a workroom on the second floor of a laundry in Goean-dong, Bucheon

Preparing for my third solo exhibition.
The workroom is frequently used to make artworks and props for an "occupation project of Abanggung(palace) Jongmyo(shrine)" by 'Ipgim'
The workroom for working day and night.
The occupation project of Jongmyo prepared for six months is foundered by Jeonju Lee Royal Family Association.
Meanwhile, my solo exhibition is held.
And the workroom becomes the center of patriarchy as a meeting room to hold a meeting to prepare a countermeasure in the year of millennium, 2000:

The occupation project of Jongmyo.

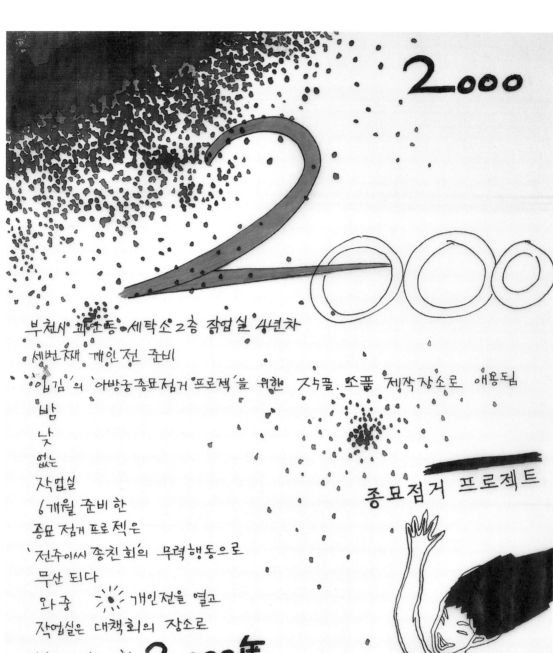

2000

부천시 괴안동 세탁소 2층 작업실 4년차

세번째 개인전 준비

'임감'의 '아방궁종묘접거 프로젝'을 위한 작품. 소품 제작 장소로 애용됨

밤

낮

없는

작업실

6개월 준비 한

종묘 접거 프로젝은

'전주이씨 종친회의 무력행동으로

무산 되다

와 중 개인전을 열고

작업실은 대책회의 장소로

밀레니엄의 해 2000年

가부장제의

한복판에

서다

종묘접거 프로젝트

2001 부천 세탁소 2층 작업실 5년차

네 번째 개인전을 인천에서 갖는다.
서울과 인천의 경계에 선
나무들

2001 The fifth year in a workroom on the second floor of a laundry in Goean-dong, Bucheon

I have my fourth solo exhibition in Incheon.
Trees aligned in between Seoul and Incheon.
From Sindorim to Guro.

2001 부천 세탁소 2층 작업실 5년차

네번째 개인전을 인천에서 갖는다
서울과 인천의
경계선에 선
나무들

2002 괴안동 세탁소 2층 작업실 6년차

다섯 번째 개인전
5인의 공동 일러스트
12권 동화 작업 착수
주 1회 밤샘작업. 침낭 4개 완비
작업실 뒤편으로 대단지 아파트 들어섬. 집주인 월세 10만원 올린다.

2002　The sixth year in a workroom on the second floor of a laundry in Goean-dong, Bucheon

My fifth solo exhibition.
Corporative illustrations by five artists.
Start a work on twelve children's story books.
Overnight working every week, and fully equipped with slipping bags.
Newly built a huge apartment complex behind my workroom. The owner raised the rent by a hundred thousand won.

2002 괴안동 세탁소 2층 작업실 6년차

- 다섯번째 개인전
- 5인의 공동 일러스트
 12권 동화 작업 착수
 주 1회 밤샘 작업. 침낭 4개 완비
 작업실 뒤편으로 대단지 아파트 들어섬. 집주인 월세를 10만원 올린다

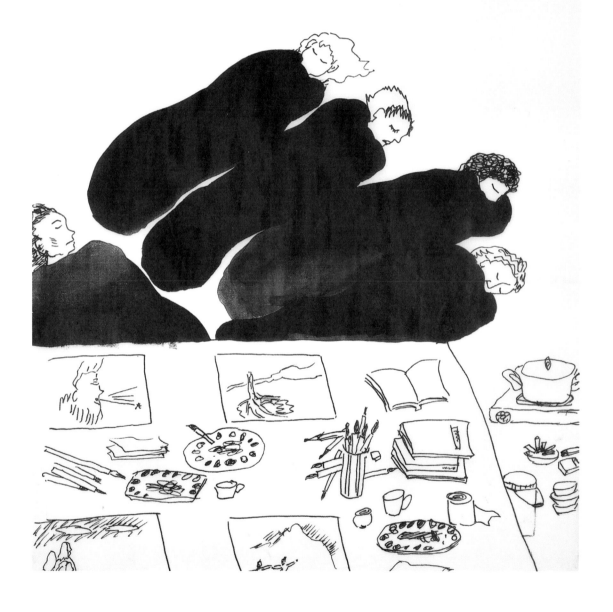

2003 세탁소 2층 작업실 7년차

집주인 집세를 다시 올림
난방 안 되는 작업실 7년차·이사의 시점

벌건 대 낮
두 눈 버젓이 뜨고
미국의 이라크 침공을
지켜보다.

작업복에 '전쟁중지'를 써서
일 년 동안 걸어 놓는다.

2003 The seventh year in a workroom on the second floor of a laundry in Goean-dong, Bucheon

The owner raised the rent again.
This is the time to move out since I have worked in there for seven years without any heating.

In a broad daylight,
I witness the Iraq attack by US with my eyes open.

In the Geumseong(gold star) laundry,
I hang a working cloth for a year with a slogan: stop the war.

2003 세탁소 2층작업실 7년차

집주인 집세를 다시 올림
난방안되는 작업실 7년차 · 이사의 시점

벌건 대낮
두눈 버젓이 뜨고
미국의 이라크 침공을
지켜보다

.......
작업복에 '전쟁중지'를 써서
일년동안 걸어 놓는다.

2004 연립주택 작업실 1년차

20평에서 15평 연립주택 작업실로 이사
캔버스 100호 30개를 둘 곳 없음
일주일에 걸쳐 천과 와구를 분리
홍천에 있는 후배 작업실에 맡김.
동네 빈 파출소 건물을 작가들의 작업실과 문화 공간으로 활용하는 기획서 작성.
경찰서·동사무소·시청·부천문화재단 왔다리 갔다리
시간만 버리고 포기

2004 The first year of my workroom in a row house

Due to moving out from the 20-pyeong workroom to a 15-pyeong workroom in a row house,
there is no place to store thirty big size canvas works.
For an entire week, I separate the painted canvas from frames and ask to keep them in my junior colleague's workroom.
I write a proposal that utilizing empty police substation buildings as artists' workrooms and cultural spaces. However, I give up after a time wasting to-ing and fro-ing between police stations, community office, city hall, and Bucheon Cultural Foundation.

2004 연립주택 작업실 1년차

20평에서 15평 연립주택 작업실로
이사. 캔바스 100호 30개를 둘곳 없음
일주일에 걸쳐 천과 와구를 분리 홍천에 있는 후배 작업실에 맡김.

● 동네 빈 파출소건물을 작가들의 작업실과 문화공간으로 활용하는
기획서 작성. 경찰서·동사무소·시청·부천문화재단 왔다리 갔다리
시간만 버리고 포기

2005 연립주택 작업실 2년차

옥상이 있는 작업실
유일한 기쁨, 창을 통한 시야
두 달 전부터 건물이 들어서고 있다.
뒤편에는 신도시급 현대 홈타운
자본의 공간의 독점

2005 The second year of my workroom in a row house

The row house has its rooftop.
The only happiness is the view through windows.
But there is construction going on for two months.
On the back side of the house, there is Hyundae Home Town(apartment) as big as a small new city.
Monopoly of space by capitalism.

2005 연립주택 작업실 2년차

옥상이 있는 작업실
유일한 기쁨, 창을 통한 시야
두달전부터 건물이 들어서고 있다
뒷편에는 신도시급 현대 홈타운
자본의 공간의 독점

2006 연립주택 작업실 3년차

평온한 고립감
먼 곳의 이야기와 내 안의 충돌들
주택 작업실은 드로잉 하기 좋은 방
그 충돌들의 기록 '지워지다' 6회 개인전

2006 The third year of my workroom in a row house

A peaceful sense of isolation.
A story about a long way off and collisions inside me.
The row house workroom is a good room to do drawings.
My sixth solo exhibition 《Being wiped out》, a recording of the collisions.

2006　연립주택 작업실 3년차

평온한 고립감
먼 곳의 이야기와 내 안의 충돌들
주택 작업실은 드로잉하기 좋은 방
그 충돌들의 기록 '지워지다' 6회 개인전

2007 연립주택 작업실 4년차

재개발 예정지-발표전의 불안정한 고요
긴 겨울
한국의 겨울은 산만하다
방 한 칸 만 난방
-다시 붉은 팥이 쏟아져 나오다
-엄마가 돌아가셨다(설날아침-제사도 필요 없는 날)
 세상의 따뜻함 하나가 사라졌다.

2007 The fourth year of my workroom in a row house

A district planed for redevelopment - Unstable silence before the announcement.
A long winter. Vague winter in Korea.
One room only being heated.
-Again, red beans are pouring out.
-My mom died. (in the morning of the lunar New Year's day - a day, even rites for ancestors is avoided)
One warmth of the world is gone.

2007 연립주택 작업실 4년차 ●

재개발 예정지 - 발표전의 불안정한 고요
긴 겨울
한국의 겨울은 산만하다
방 한칸만 난방

— 다시 붉은 팥이 쏟아져 나오다

— 엄마가 돌아가셨다 (설날아침 — 제사도 필요없는 날)
　세상의 따뜻함 하나가 / 사라졌다

2008 연립주택 작업실 5년차

11회 황해미술제 기획 "나는 너를 모른다"
역곡 괴안동 재개발 발표
다른 나라를 많이 싸돌아다님

The OFFERING TABLE
Woman Activist Artists from Korea
MILLS college Art Museum in Oakland California

Latin America Action Tour

DEFORMES2008 칠레 퍼포먼스 비엔날레

벽화 곳곳에 그려져 있던 5월 어머니회 머리수건

Plaza 25de Mayo 2008. 11. 13
아르헨티나 후닌 광장에서 잠옷 입고 그 곳에서 씨앗을 모아 퍼포먼스

요하네츠버그 2008. 12. 4
-6.16 공휴일 Jun. 16. 1976 Soweto Hector Pieters on Museum 그 저항의 기록들
 • Kliptown open air Museum • Soweto Kiiptown Youth

2008 The fifth year of my workroom in a row house

I curate 11th Hwanghae(The Yellow Sea) Art Festival 《I do not know you》
Redevelopment is announced for Goean-dong in Yeokgok.

The OFFERING TABLE
Woman Activist Artists from Korea
MILLS college Art Museum
in Oakland California

Latin America Action Tour

DEFORMES
2A BIENAL INTERNACIONAL DE PERFORMANCE 2008
SANTIAGO-VALDIVIA CHILE / 4-22 NOV.

Head scarves of May mother's association painted all over the wall paintings.

Plaza 25 de Mayo 2008. 11. 13
I do a performance at Plaza Junin, Argentina.
In a (Korean traditional) long hood (for women) with gathered seeds in it.

Johannesburg. 2008. 12. 4
-Jun. 16. 1976 . Soweto. Hector Pieterson Museum . The records of resistance
 • Kliptown open air Museum • Soweto Kiiptown Youth

2008 ● 연립주택 작업실 5년차

11회 황해미술제 기획 "나는 너를 모른다"
역곡 괴안동 재개발 발표
다른 나라를 많이 싸돌아다님

The OFFERING TABLE
Woman Activist Artists from Korea
MILLS college Art Museum
in Oakland California

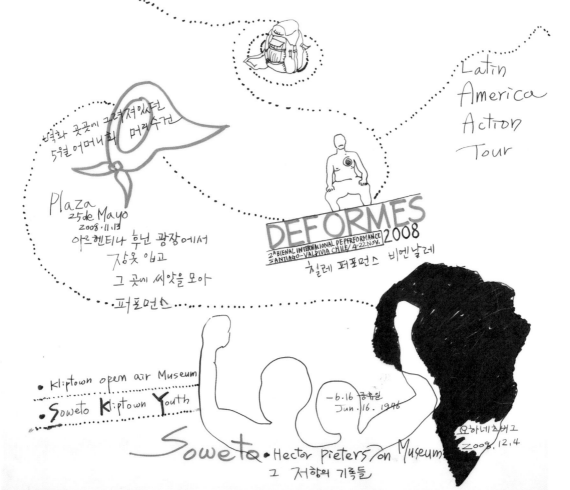

벽화 곳곳에 그려져 있던
5월 어머니회 머리수건

Plaza
25 de Mayo
2008·11·13
아르헨티나 후넌 광장에서
장옷 입고
그 곳에 씨앗을 모아
······ 퍼포먼스 ······

DEFORMES
2ª BIENAL INTERNACIONAL DE PERFORMANCE
SANTIAGO-VALDIVIA CHILE / 4-22 Nov.
2008
칠레 퍼포먼스 비엔날레

Latin
America
Action
Tour

• Kliptown open air Museum
• Soweto Kliptown Youth

-6.16 공휴일
Jun.16.1996

오하네스버그
2008.12.4

Soweto • Hector Pieterson Museum
그 저항의 기록들

2009 경기도 용인시 원삼면 농가작업실 1년차

작업실 공매-전세금은 보호
더 이상 낯선 곳도 익숙한 곳도 없음
도시 생활 청산
3000만원 보증금에 10만원 월세
부천에서 원삼면 → 15평에서 35평
텃밭이 있는 작업실
3월-"Red Bean" 7회 개인전 열어 놓고 이사.
달빛아래 뒹굴며 12명의 인물작업
11월-8회 개인전 얼굴 풍경 "Face-scape"
1년에 2번의 개인전을 한다.

이사한지 일 년도 안 되어
제2경부고속도로가 마을을 지난다는 소식
머물곳 없는 대한민국

2009 The first year of my farm house workroom in Wonsam-myeon, Yongin-si, Gyeonggi-do

A public auction of the building - save the deposit money barely.
No more place unfamiliar and familiar.
Leave the city life.
With thirty million won deposit and a hundred thousand monthly rent.
Move from Bucheon to Wonsam-myeon. From 15-pyeong to 35-pyeong.
A workroom with a small farm yard.

In March-move the workroom while holding my seventh solo exhibition 《Red bean》
I work on portraits of twelve people snuggling down under the moon light.

In November-the eighth solo exhibition about face landscape 《Face-scape》

Less than a year since I moved,
there is a news that the second Seoul-Busan expressway is planned to pass the village.
Nowhere to stay in Korea.

2009 경기도 용인시 원삼면 **농가작업실** 1년차

작업실 공매 - 전세금은 보호
더이상 낯선 곳도 익숙한 곳도 없음
도시생활 청산
3,000만원 보증금에 10만원 월세
부천에서 원삼면 → 15평에서 35평
텃밭이 있는 작업실
3月 - "**Red bean**" 7회 개인전 열어놓고 이사.
　　달빛아래 뒹굴며 12명의 인물작업
11月 - 8회 개인전 얼굴풍경 "**Face-scape**"
　　1년에 2번의 개인전을 한다

이사한지 일년도 안되어
제2경부고속도로가 마을을 지난다는 소식
머물곳 없는 대한민국

2010 학일리 작업장 2년차

학일리와 사랑에 빠지다.
막걸리 마시고 혼자 춤추는 이유는? ^^

흙: 흑흑 내 살의 부스러기
낱말놀이가 시작되다.

그리고 만 2년 계약 갱신날
월세 10만원에서 20만원으로 올린다.
"5만원만 올리면 안 될까요?" 했더니
"그러면 몇 달 살다가 그냥 나가"
짐 싼다.

"이상하외다" 나혜석 초상
-12회 서울국제여성영화제 포스터 제작

2010 The second year of my farm house workroom in Hagil-ri

I fall in love with Hagil-ri.
What is the reason for drinking Makgeolli(raw rice wine) and dancing alone?

Dirt: dust of my skin.
〈Word game〉 is begun.

And in the day for renewing the contract,
the owner raises the rent from one to two hundred thousand won.
I ask "how about raising by fifty thousand won?"
and the response is "Just move out after staying a few more months".
I pack things up.

The 12th International Women's Film Festival
Sinchon Artreon (theater), in Seoul
I make a poster with Na Hye-sok's portrait 〈Strange!〉 for the 12th Seoul International
Women's Film Festival.

2010 학일리 작업장 2년차

학일리와 사랑에 빠지다
막걸리 마시고 혼자 춤추는 이유는? ^^

흙 : 흑흑 내 살의 부스러기
날말놀이 가 시작되다

그리고 만2년 계약 갱신날
월세 10만원에서 20만원으로 올린다
"5만원만 올리면 안 될까요?" 했더니
"그러면 몇 달 살다가 그냥 나가"
짐 싼다

The 12th
International Women's
Film Festival 제12회 서울국제여성영화제
in Seoul 2010. 4. 8 ~ 4. 15
신로아트레온

"이상하외다" 나혜석 초상
— 12회 서울국제여성영화제 포스터 제작

2011 안성 미리내 작업장 1년

...이사를 결정하고 용인을 넘어 안성으로...
1998년 '봄날에' 판화 작품을 샀던 변승훈·양정원 부부
자신이 공들여 지은 작업장 매입을 제안
있는 돈 지불하고
나머지는 살면서 갚으라 한다.
그리하여 "초현실적 작업장"을 갖게 됐다.
이사 15번 만에 정착!
"off bean" 스케이프에 9번째 개인전

전시와 함께 아트북 출간
Hexagon
Korean Contemporary Art Book 002
한국현대미술선 002

2011 The first year of my workroom in Mirinae, Anseong

Decide to move out, over Yongin to Anseong.
A couple Byun Seunghoon and Yang Jeongwon
who I bought a print work 〈in a spring day〉 in 1998,
they propose me to buy their elaborated house for my workroom.
They say that I give the money I have and pay the rest gradually.
So, I get to have my "surrealistic workroom"
Settlement after fifteenth moves.
Ninth solo exhibition 《off-bean》 in gallery skape.

Publish my art book along with the exhibition.
Hexagon Publishing Co.,
Korean Contemporary Art Book 002

2011 안성 미리내 작업장 1년 🔴

.... 이사를 결정하고 용인을 넘어 안성으로....

1988년 '봄날에' 판화작품을 샀던 변승훈·양정원부부
자선이 공들여 지은 작업장 매입을 제안
있는 돈 지불하고
나머지는 살면서 갚으라 한다
그리하여 "초현실적 작업장"을 갖게 됐다
이사 15번만에 정착 !
"off bean" 스케이프에 9번째 개인전

전시와 함께
아트북 출간
Hexagon
Korean Contemporary Art Book 002
한국현대 미술선 002

2012 안성 미리내 작업장 2년차

엄마 가시고 5年-아버지가 돌아가셨다(어린아이의 모습으로 맑다)
집값 갚느라 채취 생활
계획을 세우지 않아도
일과 놀이가 알아서 굴러가지만
마음은 언제나 널을 뛴다.
14회 서울 국제여성영화제 포스터 제작
제 15회 황해미술제
"신나는 자존" 기획
문래동 Lab39에서
한 여름밤 옥상에서 시 부르기
-김혜순-랩과 낭독에 매우 잘 어울리는 시
봄나물작업 본격! 갱년기도 오락가락

오디 – 앵두버찌 – 산딸기 – 보리수
토마토 – 옥수수 – 도토리 – 밤 – 감 – 고구마

추석을 앞두고
보이스피싱 당하다
통장에 있는 돈 몽땅 가져가고도 융자금을 시도하던
아침마다 복기하는 괴로움

2012 The second year of my workroom in Mirinae, Anseong

My father died after five years since my mom is dead (his face is pure as a child).
Hunting and gathering life to pay for the house.
Though my work and play run by themselves without any plans, my mind wanders always.
I make a poster for 14th Seoul International Women's Film Festival.
I curate "an exciting self-existence" for 15th Hwanghae Art Festival.
At Lab39 in Munrae-dong,
I recite a poem in a summer night on the rooftop.
The poem matches Kim Hyesoon's rap and reciting.
In earnest, I do the work about spring greens! My menopause is off and on.

Mulberry – Cherry – Morello – Raspberry – Elaeagnus
Tomato – Corn – Acorn – Chestnut – Persimmon – Sweet potato

Having Chuseok(Korean thanks giving day) ahead,
I fall victim to voice phishing.
They take all the money in my account and try me to lend more money... suffering from recalling every morning.

2012 안성 미리내 작업장 2년차 ※

• 엄마 가시고 5년 - 아버지가 돌아가셨다 (어린아이의 모습으로 맑다)

집값 갚느라 ~~수렵~~ 채취 생활 ^-^

계획을 세우지 않아도

일과 놀이가 알아서 굴러 가지만

마음은 언제나 널을 뛴다

14회 서울국제 여성영화제 포스터제작

제15회 황해미술제

"신나는 자존" 기획

문래동 Lab39에서

한여름밤 옥상에서 시 부르기

— 김혜순 — 랩과 낭독에 매우 잘 어울리는 시

봄나물작업 본격! 갱년기도 오락 가락

- 오디
 - 앵두
 - 버찌
 - 산딸기
 - 보리수

토마토 - 옥수수 - 도토리 - 밤 - 감 - 고구마

추석을 앞두고

▶ 보이스피싱 당하다 ◀

통장에 있는 돈 몽땅 가져가고도 융자금을 시도하던 —
아침마다 복기하는 괴로움

2013 안성 미리내 작업장 3년차

싹싹싹
봄나물 작업
내가 먹은 풀들과 씨름
잠시 허전한 평화
앗! 잔느 딜망 영화를
재연하며 등등
아트북과 함께
작가를 만나러 다니다
작업실에서 만나는 작가는
다르다

부천시 괴안동 아줌마들 미술관 입성
*서울시립미술관소장-식사준비 1995년 작

2013 The third year of my workroom in Mirinae, Anseong

Sprout, sprout, sprout.
Work about spring greens.
Struggling with greens I ate.
After a moment of empty peace.
Oh! Reproducing Jeanne Dielman, and so on.
I go to meet artists.
The artists who is meeting in their workroom are different.

The ladies in Goean-dong Bucheon enter an art museum.
*The collection of Seoul Museum of Art, ⟨preparing meals⟩, 1995.

싹 ㅅ삭 싹

봄나물 작업
내가 먹은 풀들고가 씨를
잠시 허전한 평화
앗! 잔느딜망 영화를
재연하며 등등

아트북과 함께
작가를 만나러 다니다
작업실에서 만나는 작가는
다르다

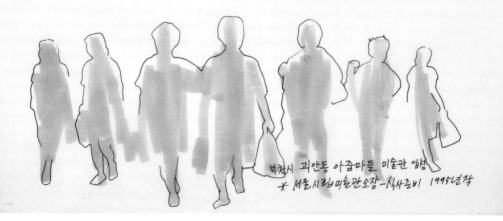

부천시 괴안동 아줌마들 미술관 애행
＊ 서울시립미술관소장 - 식사준비 1995년작

2014 안성 미리내 작업장 4년차

2014. 4. 16
이제 다시는 바다를 그냥 바라볼 수 없게 되었다.

2014. 2. 6 ~ 18
Chicago '어머니의 눈' 전시 참여 중
4박 5일 차를 몰아
제이슨 운전. 방정아와 함께
인디언 보호구역을 간다.
3개주를 통과
위스콘스·미네소타·사우스다코다

땅의 주인을 모두 죽인 그 곳
운디드니 "운디드니"에 오다
2014. 2. 10

나는 벌레다. 벌레와 나방들 작업 속으로 들어옴.

2014 The fourth year of my workroom in Mirinae, Anseong

April 16th, 2014.
I cannot simply look at sea anymore.

February 6th-18th, 2014.
During an exhibition 《Mother's eye》 in Chicago,
I visit Native American reservations with an artist, Bang Jeonga after five days and four nights
driving by Jason.
Cross three states, Wisconsin, Minnesota, and South Dakota.

The site where the owners of the land were all died.
I am here, Wounded Knee.
February 10th, 2014.

I am a bug. I get into the work about bugs and moths.

안성 미리내 작업장 4년차 **Z014**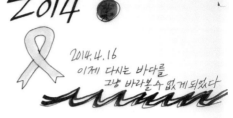

2014.4.16
이제 다시는 바다를
그냥 바라볼 수 없게 되었다

2014. 2. 6 ~ 18
Chicago '어머니의 눈' 전시 참여중

나박5일 차를 몰아
제이슨운전·방정아와 함께
인디언 보호구역을 간다
3개주를 통과
위스콘스·미네소타·사우스다코타

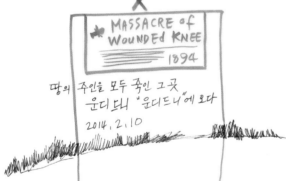

X

★ MASSACRE of
WOUNDED KNEE
1894

땅의 주인을 모두 죽인 그곳
운디드니 "운디드니"에 오다
2014. 2. 10

나는 벌레다. 벌레와 나방들 작업속으로 들어옴

2015 안성 미리내 작업장 5년차

인생의 복병을 만났다.
"너는 그 날 왜 거기에 서 있었느냐"
소담과 한 달을 보낼 수 있는 작업장에 감사
모두 자기 삶을 견딘다.
-모든 이는 훌륭하다.

"지구의 한 마을"로 이야기가 확장된다.

나의
강렬한 촌스러움

감자싹이 꿈틀 꿈틀 꿈틀 발화

값싸고 맛있고 멋진
스페인 여행 다녀옴
그리고 인간사 진퇴양난 다시 한 번 느끼고

2015 The fifth year of my workroom in Mirinae, Anseong

I meet an ambush in my life.
"Why did you stand there that day".
I appreciate my workplace where I and Sodam can spend a month together.
We all stand our own life.
-We are all great.

The story expands to "a town in Earth"

My strong dowdiness.

Sprouts on potatoes wriggle and wriggle and blow.

I go on an efficient, delicious, and fabulous travel to Spain.
And once again I am in a dilemma in human life.

인생의 복병을 만났다
"너는 그 날 왜 거기에 서 있었느냐"
소담과 한달을 보낼수 있는 작업장에 감사
모두 자기삶을 견딘다
— 모든이는 훌륭하다

"지구의 한 마을"로 이야기가 확장된다

나의
강렬한 촌스러움

감
자
싹
이 꿈틀
꿈틀
발화

값싸고 맛있고 멋진
스페인 여행 다녀옴
그리고 인간사 진퇴양난 다시한번 느끼고

2016 안성 미리내 작업장 6년차

-저수지옆 올레길 생김
-안성 작업장에서의 5년의 작업으로
2016. 1. 21 ~ 2. 27
"벌레 BUG" 개인전을 연다.
갤러리 스케이프 : 종로구 삼청로 58-4

작업실 입구 지형 변화
아름다웠던 언덕 위 선은 사라지고
창고 같은 차고 하나와
한 뼘 계단이 남았다. 당신의 인격!

'핵몽' 전과 함께
촛불이 시작되고
12. 31 밤 광화문에서
그녀들과 춤.
·콩-촛불이 되다.
·민주주의의 씨앗

2016 The sixth year of my workroom in Mirinae, Anseong

There is a new (olle) trail along the lake.

I have a solo exhibition 《Bug》 with works during five years in Anseong.
January 21st - February 27th, 2016
Gallery Skape: 58-4 Samcheong-dong, Jongno-gu, Seoul, Korea

The topography changes at the entrance of my workroom.
Instead of beautiful lines of mountains,
a car park like a warehouse and a handspan stairway are left. What a your personality is.

With 《the Hackmong(nuclear dream)》 exhibition,
the candle revolution begins.
And in the night December 31st,
ladies and dances.
in the Gwanghwamun.
·Beans become candles.
·Seeds of democracy.

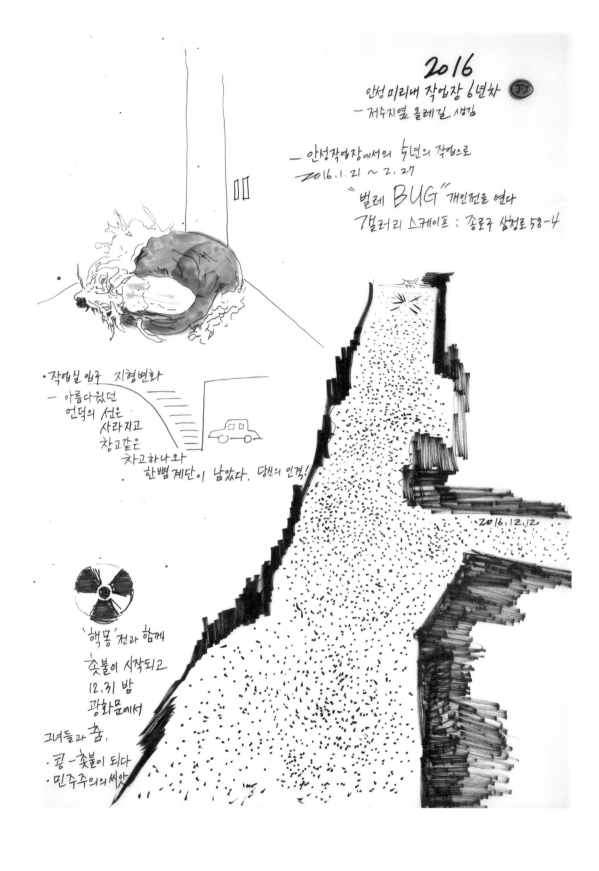

2016
안성 미리내 작업장 6년차 (JJ)
— 저수지옆 올레길 생김

— 안성작업장에서의 6년의 작업으로
2016.1.21 ~ 2.27
"벌레 BUG" 개인전을 연다
7갤러리 스케이프 : 종로구 삼청로 58-4

• 작업실 입구 지형변화
— 아름다웠던
언덕의 선은
사라지고
창고같은
차고하나와
• 한뼘 계단이 남았다. 당신의 인격!

2016.12.12

'핵몽' 전과 함께
촛불이 시작되고
12.31 밤
광화문에서
그녀들과 춤.
•콩 - 촛불이 되다
•민주주의의 씨앗

2017 안성 미리내 작업장 7년차

3개의 개인전
-아무데서나 발생하는 별. 2017. 4. 1 ~ 4. 19 / 갤러리 노리
-콩 그리고 위대한 촛불. 2017. 5. 2~ 5. 31 / 트렁크 갤러리
-'49개의 거울'. 2017. 9. 8 ~ 9. 28 / 스페이스 몸 미술관

Treasures from the WRECK of the unbelievale Damian Hirst
10/14 베니스에서 쇼! 쇼! 쇼! 자본과 예술의 놀이동산

'핵몽2' 10/30 신고리 2차 방문. 아키라 만남

시일야방성대곡! 10/20 밀라노에서 듣는 신고리 5, 6호기 제계소식!

5.13 비가 오락 가락 하는 날 스페이스 몸 관장님이 49개의 거울을 트럭에 싣고 옴.
한여름을 거울 속 49개 이야기 왔다리 갔다리 오-오, 후-후, 가-가, 시-시, 혜, 져, 춰, 딨, 핍, 뭇, 뵈, 흘, 닿,
느, 렁, 옆으로 흐르는 눈물

VIVA ARTE VIVA
57. 베니스비엔날레. 10/12~22 소담과 밀라노(도담집)방문

이종진·소담의 마음이 '쿵쾅쿵쾅' 소책자 발간

2017 The sixth year of my workroom in Mirinae, Anseong

Three solo exhibitions.
《Stars, they born everywhere》. April 1st - 19th, 2017 / Gallery Nori
《Bean and the great candle》. May 2nd - 31st, 2017 / Trunk Gallery
《49 mirrors》. September 8th - 28th, 2017 / Space Mom Museum of Art

Treasures from the WRECK of the unbelievable Damien Hirst
In Venice October 14th. Show! Show! Show! The amusement part of capitalism and art.

《the Hackmong 2(nuclear dream 2)》 exhibition
Visiting Singori #2 in October 30th and meeting Akira.

I Wail Bitterly Today!
A news about resuming Singori #5 and #6 hearing at Milan in October, 20th.

In a day rains on and off May 13th, the director of Space Mom bring 49 mirrors by truck. 49
stories are coming and going, tears flowing from the side of oh-oh, hu-hu, ga-ga, si-si, he,
Jyeo, Chwo, Dit, Pip, Meut, Boe, Heul, Dat, Neu, Reong….

VIVA ARTE VIVA
The 57th Venice biennale in October 12th-22nd.
Visiting Milan (Dodam's house) with Sodam.

Lee Jongjin, with Sodam
Publish a booklet 『My heart is pounding』

2017

안성 미리내 작업장 7년차

 개의 개인전
— 아무데서나 발생하는 별
 2017. 4.1 ~ 4.19 / 갤러리 노리
— 콩 그리고 위대한 촛불
 2017. 5.2 ~ 5.31 / 트렁크 갤러리
— '49개의 거울'
 2017. 9.8 ~ 9.28 / 스페이스 몸 미술관

Treasures from the WRECK
 of the unbelievable
 Damien Hirst
 10/14 베니스에서

쇼!
쇼!
쇼!

자본과
예술의 놀이동산

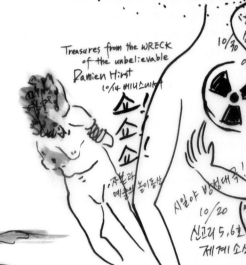

'핵몽2'
신고리 2차
방문
아키라만남
10/30

10/20
(밀양에서 듣는)
신고리 5,6호기
제계 소식!

시일야 방성대곡

5.13 비가 오락 가락 하는 날
 스페이스 몸 관장님이 49개의 거울을 트럭에 싣고 옴
한 여름을 거울속 49개 이야기 왔다리 갔다리
오-오. 후-후, 가-가, 시-시, 혀, 져, 취. 됬. 픱. 믓,
뵈. 흘, 닿, 느, 렁, 옆으로 흐르는 눈물

VIVA ARTE VIVA
57. 베니스 비엔날레 —
10/12 ~ 22
소담과 밀라노 (도담집) 방문

ARSENALE
아르세날레

Giardini
쟈르디니

이종진·소담의
마음에 '쿵꽝 쿵꽝'
소책자 발간

Biography

정정엽 鄭貞葉　　　1962년생

학력
1985　　이화여자대학교 미술대학 서양화과 졸업

개인전
2018　　나의 작업실 변천사 (이상원미술관, 춘천)
2017　　콩 그리고 위대한 촛불 (트렁크 갤러리, 서울)
　　　　아무데서나 발생하는 별 (갤러리 노리, 제주)
　　　　49개의 거울 (스페이스몸 미술관, 청주)
2016　　벌레 (갤러리 스케이프, 서울)
2014　　길을 찾는 그림, 길들여지지 않는 삶 (길담서원, 서울)
2011　　Off Bean (갤러리 스케이프, 서울)
2009　　얼굴 풍경 (대안공간 아트포럼 리, 부천)
　　　　Red Bean (갤러리 스케이프, 서울)
2006　　지워지다 (아르코미술관, 서울)
　　　　멸종 (봉화 비나리미술관, 봉화)
2002　　정정엽 개인전 (서호갤러리, 서울) (서호미술관, 경기)
2001　　낯선 생명, 그 생명의 두께 (신세계 갤러리, 인천)
2000　　봇물 (인사미술공간, 서울)
1998　　정정엽 개인전 (금호미술관, 서울)
1995　　생명을 아우르는 살림 (이십일세기화랑, 서울)

주요기획전
2018　　부드러운 권력 (청주시립미술관, 청주)
　　　　설문대-크게 묻다 (돌문화공원, 제주)
　　　　핵몽2-돌아가고 싶다 돌아가고 싶다 (민주공원 기념 전시실, 부산) (은암미술관, 광주)
2017　　낯섦, 낯익음 (경기문화재단 로비갤러리, 수원)
2016　　행복의 나라 (서울 시립 북서울 미술관, 서울)
　　　　처음으로 사랑한 사람 "어머니" (제주 도립미술관, 제주)
2015　　나는 넘어지고 싶다 (갤러리 밈, 서울)
2014　　생각하는 손 (DDP 갤러리 문, 서울)
　　　　레트로 86~88 한국 다원주의 미술의 기원 (소마미술관, 서울)
　　　　어머니의 눈으로 (KCCOC, 시카고, 미국)
2012　　아시아 여성 미술제 (후쿠오카 아시아 미술관, 후쿠오카, 일본)
2011　　암스텔담 아트페어 (암스텔담, 네덜란드)
　　　　에니멀리어 (스페이스C, 코리아나 미술관, 서울)
2009~　OFF THE BEATEN PATH: VIOLENCE, WOMEN AND ART:
　2014　An International Contemporary Art Exhibition
　　　　세계여성미술 순회전 (산티아고, 오슬로, 멕시코, 시카고...)
2008　　The Offering Table: Activist Women from Korea (밀스 컬리지 아트 뮤지움, 샌프란시스코, 미국)
2004　　부산비엔날레 (부산시립미술관, 부산)
2002　　광주비엔날레 프로젝트3 (광주)
2000　　아방궁 종묘 점거 프로젝트 (서울)

작품소장
후쿠오카 아시아 미술관, 국립현대미술관, 서울시립미술관, 인천문화재단, 아르코 미술관, 성남큐브미술관,
달링문화재단, 경기도 미술관, 광주시립미술관, 부산현대미술관, 이상원미술관 등

Jungyeob Jung born in 1962

Education
1985 B.F.A. in Painting, Ewha Woman's University (Seoul)

Selected Solo Exhibitions
2018 History of My Workroom Transition 1985~2017 (Leesangwon Museum of Art, Chuncheon)
2017 Beans and Great Candles (Trunk Gallery, Seoul)
 An Ever-present Star (Gallery Nori, Jeju)
 49' Mirros (Spacemom Museum, Cheongju)
2016 Bug (Gallery Skape, Seoul)
2014 Looking for a Path, Untamable Life (Gildamsowon, Seoul)
2011 Off Bean (Gallery Skape, Seoul)
2009 Face-scape (Alternative Space Artforum Rhee, Bucheon)
 Red Bean (Gallery Skape, Seoul)
2006 Be Erased (Art Council Korea Museum, Seoul)
 Extermination (Binari Gallery, Bonghwa)
2002 Solo Exhibition (Seoho Museum, Yangpyeong) (Seoho Gallery, Seoul)
2001 Strange Life and Its Depth (Shinsegae Gallery, Incheon)
2000 Outpouring (The Korean Culture and Art Foundation: Insa Art Space, Seoul)
1998 Jung Jungyeob Solo Exhibition (Kumho Gallery, Seoul)
1995 Living Merged with Life (21C Gallery, Seoul)

Selected Group Exhibitions
2018 Soft Power (Cheonju Museum of Art, Cheongju)
 Seolmundae-Ask a Great Question (Jeju Stone Park, Jeju)
 Nuclear Dream2 (Democracy Park, Busan) (Eunam Museum of Art, Gwangju)
2017 Unfamiliarity (Lobby of the Gallery Kyung-gi Cultural Foundation, Suwon)
2016 Land of Happiness (Courtesy of Seoul Museum of Art, Seoul)
 Mother, the First Person I Have Ever Loved (Jeju Museum of Art, Jeju)
2015 I Would Like to Fall Down (Gallery Meme, Seoul)
2014 The Thinking Hand (Dongdaemun Design Plaza, Seoul)
 Through the Eyes of a Mother (Korean Cultural Center of Chicago, Chicago)
2012 Women In-Between: Asian Women Artists 1984-2012 (Fukuoka Asian Art Museum, Fukuoka)
2011 Animalier (Space C, Coreana Museum of Art, Seoul)
2009~ Off the Beaten Path: Violence, Women and Art: An International Contemporary Art Exhibition,
 2014 Traveling Exhibition (The Winnipeg Art Gallery, Winnipeg; The Art Gallery of Calgary, Calgary;
 Redline, Denver; Fundacion Canal de Isabel II, Madrid; Johannesburg Art Gallery, Johannesburg;
 Chicago Culture & Arts Center, Chicago; David J. Sencer CDC Museum, Centers for Disease Control,
 Atlanta; New Orleans Center for Creative Arts; Newcomb Gallery, Tulane University; and Prospect 2,
 New Orleans; Tijuana Cultural Center, Tijuana; Museo Universitario del Chopo, Mexico City;
 Stenersen Museum, Oslo; UCSD University Art Gallery, San Diego)
2008 The Offering Table: Activist Women from Korea (Mills College Art Museum, San Francisco)
2004 Busan Biennale: Island-Survivors-collaboration with the Guerrilla Girls on Tour (Busan Art Center, Busan)
2002 Gwangju Biennial 2002: Project 3 (5.8 Freedom Park, Gwangju)
2000 The New Millennia Art Festival, A-Bang-Gung: Jongmyo Seized Project (Seoul)

Collections
Fukuoka Asian Art Museum (Fukuoka) The National Museum of Contemporary Art (Gwacheon)
Seoul Museum of Art (Seoul) Incheon Foundation for Arts and Culture, Art Bank (Incheon)
Arts Council Korea Museum (Seoul) Seongnam Art Center (Seongnam)
Darling Art Foundation (Seoul) Gyeonggi Museum of Modern Art (Ansan)
Gwangju Museum of Art (Gwangju) Museum of Contemporary Art Busan (Busan)
Leesangwon Museum of Art (Chuncheon)

나의 작업실 변천사 1985~2017
정정엽

History of My Workroom Transition 1985~2017
Jung Jungyeob

2018년 6월 26일 초판 1쇄 발행

지은이 정정엽
펴낸이 조동욱
기 획 이상원미술관
디자인 김성경
번 역 양정애
펴낸곳 출판회사 헥사곤 Hexagon Publishing Co.
등 록 제 2018-000011호 (2010. 7. 13)
주 소 경기도 성남시 분당구 성남대로 51, 270
전 화 010-7216-0058
팩 스 0303-3444-0089
이메일 joy@hexagonbook.com
www.hexagonbook.com

ⓒ 정정엽 2018 Printed in Seoul, KOREA

 ISBN 978-89-98145-96-5 03650

이 도서의 국립중앙도서관 출판예정도서목록(CIP)은 서지정보유통지원시스템 홈페이지(http://seoji.nl.go.kr)와
국가자료공동목록시스템(http://www.nl.go.kr/kolisnet)에서 이용하실 수 있습니다. (CIP제어번호 : CIP2018019190)